U0071655

心經書法二十體

洪啓嵩禪師的心經書法

Zen Master Hung Chi Sung

Calligraphy of the Heart Sutra

《心經書法二十體》的創作緣起

洪啟嵩

少年讀心經,為我帶來了一生吉祥;但那時總不懂為什麼是「舍利子!色不異空,空不異色……」當時,就將那舍利的孩子,當成了身骨的舍利;總思惟著這「舍利子」是如何色不異空的?想來經典還是要體通了悟的。

看著玄奘經譯的順當真美,善悟人心,帶給千百年來多少人的淨悟。再想那千里絕沙中,他那孤覺的身影,令人感動。看那在黃沙風浪大海中漂流將逝的絕險,在驚濤沙塵中憶念觀音,在更峻險彌天的大沙海鉅浪中,持誦著《心經》。當時他所誦念的應是梵文的心經吧!依此因緣,將至寶的大藏經卷度回了東土漢地,善哉!吉祥!

《心經》是般若智慧的心髓,更可以說是修行開悟的總綱、地圖,也是我們修證成佛的GPS。這麼簡短的經文,總攝了佛法的精要,更是流傳最廣、啟悟大眾最深的佛經;自從在中國開經以來,更是無數佛子時時背誦持念的心要。因此,我也寫了《如何修持心經》、《送你一道渡河的歌—心經》,與《貓心經》等《心經》的相關著述。

三

一九八六年，我啟創了印度八大聖地的禪旅；數十年來，更十餘次親歷了靈鷲山，朝禮這漢傳佛教的第一聖山，也是佛陀與觀自在菩薩宣說《心經》的殊勝聖地。我也曾三步一拜地拜上了鷲峰之上，直至佛陀宣講《心經》的法台。一步、一緣、一念，念念在《心經》的因緣中。在我心中，佛經是活的，是在自心中的了悟，因而我提出「佛經生活化」的理念。

也因此，在佛陀宣講《心經》法座前，我宛然穿越時空，入於《心經》之中，親聆了佛陀與觀自在菩薩的最勝教言。《釋氏稽古略》中記載：智者大師於大蘇山悟法華三昧，「見靈山一會，儼然未散」。而我更是多次親至靈鷲山上，悟得「心經大會，宛然現成」。善哉！真是大吉祥的山；具足大悲、大智，與大定的勝福。而明年（二〇二四）一月，我亦將再踏上這靈山淨土，再一次親聆佛陀與觀自在菩薩的最勝教言。

歷次親禮聖境，我想應當為《心經》的傳弘再創一些因緣，因此，開始了《心經書法二十體》的藝術創作計劃。二十體分別為：梵文悉曇體、梵文天城體、甲骨文、帛書、金文、石鼓文、大篆、小篆、隸書、魏碑、楷書、行書、章草、小草、大草，及我所創思的：竹筆草書、一筆書、英文心經、彩色書法心經，總約為二十體心經。

首先，《心經》為梵文所書，因此，若能以玄奘大師當年的梵文書體書寫，當然是最殊勝的。於是，我重新校正書寫了五世紀玄奘時代所帶回的梵文書體「悉曇字」的《心經》，並結合時代因緣，用印度現在通行的梵文字體「天城體」書寫心經。

除此之外，我也依時開緣，寫下了諸體心經。其中甲骨文是中國最古老的可識文字，如同符咒般的甲骨文，連結了遠古的漢地能量，在現代展現出心經的無比悟能。而刻於天下鼎器的「金文」，藉由土地、國家的安置力量來書寫《心經》，自在安心。其次石鼓文、帛書、大小篆等，相應以經過長遠時間的辯證文字，更是以心相會，來書寫這如是古字的心經，也是對這些古文字致敬，並書寫出心經的超凡深境。隸書、行書、魏碑、楷書、行草、章草、大草、小草等字體，則是以心經作為對歷史文化的傳承表述。此外，我亦將所譯的英文心經以書法書寫，並以竹筆草書、一筆書、彩色書法心經等創意，表現出心經的當代藝性。

《心經書法二十體》，以東西方及歷代漢字文字符號拉出時空經緯，不但完整呈現漢字演化，更連結東西方文字表達同一心境時的視覺、語文興味，不同的橫、豎、曲、折，不同的音韻，同吟一曲心經，同觀自在。

photograph/ Marie-Françoise Plissart

「心地含諸種，普雨悉皆萌」
談洪啟嵩先生書字

陳宏勉

多年前一段時日隨林光明、楊光祚兩先生，參加了幾場火供，火供是一個很特殊的儀式，往往需要有個主體的祈求，隨著道場的儀禮過程，將供品由每個人一盤盤放入燃燒的架起烈火爐體之中，過程有種人天交會的氛圍，隨著參與沒求什麼，來去間沒有異端靈動，觀其飛火飄揚間，想諸參與者當因法會的進行，揚覆心中期許，得以消除無始的業障、增益福德智慧。

幾場火供中，最特別的一次，是洪啟嵩先生在陽明山國家公園舉辦的那一場，記得這一場火供法會是因為福島海嘯後，感念大自然的力量，祈求能集眾諸佛神靈的力量，來避開大自然反撲加諸於人和環境的破壞和影響，所以選擇在有火山活動的陽明山來舉辦，這是一不屬於成長個人修持，而為眾生的火供法會，景象依然歷歷在目。

此後見其行跡，始知啟嵩先生在佛教界中，專做眾人認為不可能做，而他卻用各種因緣聚集，無比的恆心毅力和信念，完成無以倫比的創舉的事，諸如：

·五公尺佛陀像立於印度菩提伽耶正覺大塔之阿育王山門。

- 二〇一二年臺北漢字文化節火車站揮毫大龍字（38x27 公尺）。

- 完成人類史上最大畫作「世紀大佛」（168.76x71.62 公尺），「大佛拈花—二〇一八地球心靈文化節」在高雄展覽館展出。

件件都是與佛有約的驚世之舉，而且一切的立意，皆為了成就祈願和解人心、和平地球，開啟人類心靈智慧、慈悲、悟覺而行。

在鋼筆出現以前，以漢字書寫的民族，恆久的時空中，書法都是知識份子日常生活，書法成為書寫者直接反射性的行為產物，所以自古以來也就認為：書為心畫，書如其人，也的確很自然地可以從書跡的諸端微妙元素，映照著書者的個性和思維行事。

由啟嵩先生對佛禪的體悟，及其行跡的因緣，想必因佛妙悟而走入北魏造像的書寫世界中，書寫的文字敘述時代時空人世間的情事，文字思維和書寫境地中，北朝和南朝是兩個相同時間，但完全不同的生命形成結構，在一個朝代更迭速度飛快的亂世中，北朝南朝在書跡也記錄著對世間無常的應對，南朝如風流瀟灑的知識份子文人遊風，隨世說新語千古傳誦。

北朝留下的書跡，幾乎就是魏碑了，分摩崖造像和墓誌兩系統，不論摩崖、造像或墓誌，都是向佛陀或老天為人間祈求平安圓滿，及闡述著先人的事跡。碑的形成，是書寫者和刻碑者的結合而成，有書寫者的原神，也有刻碑者美感的習慣，所以魏碑的迷人處，除了知識份子的書寫氣質，還加上刻碑庶人接地氣的熟悉氛圍，除了南朝的風流趣韻外，更充滿人世間刻骨銘心深化的情境，所以有

「南書溫雅，北書雄健」之說，想必啟嵩先生當因以此醉心入門。

啟嵩先生從魏碑體悟文字結體的嚴整淨潔無染，用筆的剛正不阿的沉著凝神之氣，具匠心不矯揉造作，藏巧於拙，於工穩中求變化，體現隨意出格的法度及規範。

近年更是沁入文字各種體系，從甲骨文、簡帛、大篆、金文、石鼓文、隸書、楷書、魏碑、行書、章草、行草等，將各體心經書寫成作品，其中更有前人未有的一筆心經、英文和梵文，共二十體做一大集成。

先生一生行跡皆凌於世人所思，撼動天地，於書字亦為書家們難行驚服之力行之，一切隨緣而行，自心是佛，此書當令人心嚮往之。

（本文作者陳宏勉先生為金石、書法藝術家，現為台灣印社社長）

目錄

壹—甲骨文

般若波羅蜜多心經

觀自在菩薩，
行深般若波羅蜜多時，

This sutra is the heart of great wisdom
which transcends everything.
The freeness-of-vision Bodhisattva enlightens all and
saw through the five skandhas which were empty,

聖觀自在菩薩正在實踐著
圓滿至深智慧到達解脫彼岸的妙行。

朕坐澀霾罨多田經

照見五蘊皆空，
度一切苦厄。

while living the complete transcendental wisdom.
And, so, was beyond suffering.

照見五蘊皆空
度一切苦厄

當下覺照到色身、感受、思想、心行、意識等
五種生命身心現象的存有
都是現空的，因此超越度脫了一切的苦厄。

晉粘多又蒙會國尻一十

郎是囚囚郎是見想北

主帝威不垢不淨曾天

臣宦若車書爾貝聲味

木爽爽明盡了坐棘為所

得己林斯星粘苦捷蘸埵

是大神咒，是大明咒，是無上咒，是無等等咒，能除一切苦，真實不虛。故說般若波羅蜜多咒，即說咒曰：揭諦揭諦，波羅揭諦，波羅僧揭諦，菩提薩婆訶。

書南印 合十

般若波羅蜜多心經

觀自在菩薩，行深般若波羅蜜多時，照見五蘊皆空，度一切苦厄。舍利子，色不異空，空不異色，色即是空，空即是色，受想行識，亦復如是。舍利子，是諸法空相，不生不滅，不垢不淨，不增不減。是故空中無色，無受想行識，無眼耳鼻舌身意，無色聲香味觸法，無眼界，乃至無意識界，無無明，亦無無明盡，乃至無老死，亦無老死盡，無苦集滅道，無智亦無得。以無所得故，菩提薩埵，依般若波羅蜜多故，心無罣礙，無罣礙故，無有恐怖，遠離顛倒夢想，究竟涅槃。三世諸佛，依般若波羅蜜多故，得阿耨多羅三藐三菩提。故知般若波羅蜜多，是大神咒，是大明咒，是無上咒，是無等等咒，能除一切苦，真實不虛。故說般若波羅蜜多咒，即說咒曰：揭諦揭諦，波羅揭諦，波羅僧揭諦，菩提薩婆訶。

歲在己亥佛喜普吉　陸璋卓書南珍　合十

金文心經　90X180cm　2019

叁——石鼓文

段蓦潛闢窲弓也經

舍利子！
色不異空，空不異色；
色即是空，空即是色。

Listen, Sariputra!
Substance is not different from emptiness;
emptiness is not different from substance.
And substance is the same as emptiness;
emptiness is the same as substance.

舍利子

色不異空

色即是空 空即是色

舍利子啊！

所有生命色身的現象都是空的，

而空性正是生命色身的存有狀態。

因此，色身不異於空，空也不異於色身；

色身即是空，而空即是色身自身。

減是故空中無色無受想行識無眼耳鼻舌身意無色聲香味觸法無眼界乃至無意識界無無明亦無無明盡乃至無老死亦無老死盡無苦集滅道無智

菩提薩埵，依般若波羅蜜多故，心無罣礙；無罣礙故，無有恐怖，遠離顛倒夢想，究竟涅槃。三世諸佛，依般若波羅蜜多故，得阿耨多羅三藐三菩提。故知般若波羅蜜多，是大神咒，是大明咒，是無上咒，是無等等咒，能除一切苦，真實不虛。故說般若波羅蜜多咒，即說咒曰：揭諦揭諦，波羅揭諦，波羅僧揭諦，菩提薩婆訶。

般若波羅蜜多心經

觀自在菩薩行深般若波羅蜜多時照見五蘊皆空度一切苦厄舍利子色不異空空不異色色即是空空即是色受想行識亦復如是舍利子是諸法空相不生不滅不垢不淨不增不減是故空中無色無受想行識無眼耳鼻舌身意無色聲香味觸法無眼界乃至無意識界無無明亦無無明盡乃至無老死亦無老死盡無苦集滅道無智亦無得以無所得故菩提薩埵依般若波羅蜜多故心無罣礙無罣礙故無有恐怖遠離顛倒夢想究竟涅槃三世諸佛依般若波羅蜜多故得阿耨多羅三藐三菩提故知般若波羅蜜多是大神咒是大明咒是無上咒是無等等咒能除一切苦真實不虛故說般若波羅蜜多咒即說咒曰揭諦揭諦波羅揭諦波羅僧揭諦菩提薩婆訶

歲次己亥佛喜時吉 璧球禪書 南現聯合十

般若波羅蜜多心經

受想行識亦復如是。

Feeling , thinking,
willing, awareness are also like this: empty.

受想行識

亦復如是

同時生命其餘的感受、思想、心行、意識等四種精神現象，也與色身的存在情形完全相同，都是空性的。

稍子色于界空空季
容是舍利子是諸法
空中無色無受想行
眼界乃至無意識界
亦盡無苦集滅道無

揮 籤 翟 賣 溪
謙 呪 故 涅 蘿
揭 能 舒 婆 密
諦 除 多 三 竹
游 戈 苦 必 故
籬 切 散 諧 也
韻 芳 蘿 俠 先
諫 冀 奧 夾 莛

般若波羅蜜多心經

觀自在菩薩行深般若波羅蜜多時照見五蘊皆空度一切苦厄舍利子色不異空空不異色色即是空空即是色受想行識亦復如是舍利子是諸法空相不生不滅不垢不淨不增不減是故空中無色無受想行識無眼耳鼻舌身意無色聲香味觸法無眼界乃至無意識界無無明亦無無明盡乃至無老死亦無老死盡無苦集滅道無智亦無得以無所得故菩提薩埵依般若波羅蜜多故心無罣礙無罣礙故無有恐怖遠離顛倒夢想究竟涅槃三世諸佛依般若波羅蜜多故得阿耨多羅三藐三菩提故知般若波羅蜜多是大神咒是大明咒是無上咒是無等等咒能除一切苦真實不虛故說般若波羅蜜多咒即說咒曰揭諦揭諦波羅揭諦波羅僧揭諦菩提薩婆訶

歲在己亥陳喜奇書于李玥

般若波羅蜜多心經

舍利子！是諸法空相⋯

Listen, Sariputra! All are empty;

舍利子是諸灋空相

舍利子啊！
這一切諸法存有都是空的相狀。

色不異空，空不異色，色即是空，空即是色，受想行識，亦復如是。舍利子，是諸法空相，不生不滅

諦　咒　故　涅　礙
揭　能　知　槃　多
諦　除　般　三　故
波　一　若　世　世
羅　竹　羅　諸　無
揭　苦　蜜　佛　礙
諦　真　國　依　國
波　實　　　　　礙

般若波羅蜜多心經

觀自在菩薩行深般若波羅蜜多時照見五蘊皆空度一切苦厄舍利子色不異空空不異色色即是空空即是色受想行識亦復如是舍利子是諸法空相不生不滅不垢不淨不增不減是故空中無色無受想行識無眼耳鼻舌身意無色聲香味觸法無眼界乃至無意識界無無明亦無無明盡乃至無老死亦無老死盡無苦集滅道無智亦無得以無所得故菩提薩埵依般若波羅蜜多故心無罣礙無罣礙故無有恐怖遠離顛倒夢想究竟涅槃三世諸佛依般若波羅蜜多故得阿耨多羅三藐三菩提故知般若波羅蜜多是大神咒是大明咒是無上咒是無等等咒能除一切苦真實不虛故說般若波羅蜜多咒即說咒曰揭諦揭諦波羅揭諦波羅僧揭諦菩提薩婆訶

歲在己亥佛誕吉日書於鐵筆樓李南珍 合十

般若波羅蜜多心經

不增不減。不垢不淨，不生不滅，

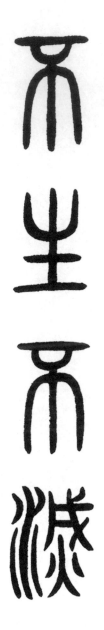

non-beginning, non-ending,
non-impurity, non-purity, non-increasing,
non-decreasing.

不垢不淨

不增不減

是不生、不滅，沒有染垢、沒有清淨，

沒有增加、也沒有減少的。

異色色即是空空

空相不生不滅不垢不

識無眼耳鼻舌身意

無無明亦無無明盡

智亦無得以無所得

故知般若波羅蜜多　是大神咒　是大明咒　是無上咒　是無等等咒　能除一切苦　真實不虛　故說般若波羅蜜多咒　即說咒曰　揭諦揭諦　波羅揭諦　波羅僧揭諦　菩提薩婆訶

南玲瑞　合十
[印]

般若波羅蜜多心經

觀自在菩薩行深般若波羅蜜多時照見五蘊皆空度一切苦厄舍利子色不異空空不異色色即是空空即是色受想行識亦復如是舍利子是諸法空相不生不滅不垢不淨不增不減是故空中無色無受想行識無眼耳鼻舌身意無色聲香味觸法無眼界乃至無意識界無無明亦無無明盡乃至無老死亦無老死盡無苦集滅道無智亦無得以無所得故菩提薩埵依般若波羅蜜多故心無罣礙無罣礙故無有恐怖遠離顛倒夢想究竟涅槃三世諸佛依般若波羅蜜多故得阿耨多羅三藐三菩提故知般若波羅蜜多是大神咒是大明咒是無上咒是無等等咒能除一切苦真實不虛故說般若波羅蜜多咒即說咒曰揭諦揭諦波羅揭諦波羅僧揭諦菩提薩婆訶

歲次己亥佛喜時吉地球禪者南玥合十

般若波羅蜜多心經

是故，空中無色，
無受想行識；

So, in emptiness,
there is no substance, feeling, thinking, willing, or awareness.

是故　空中無色

無受想行識

所以，在空的狀態中，沒有色身現象的存有，

也沒有感受、思想、心行與意識等精神現象的存在；

蘊皆空度一切苦厄舍
色受想行識亦復如是
增不減是故空中无色
觸法无眼界乃至无意
老死盡无苦集滅道无

羅蜜多故心无罣礙无

三世諸佛依般若波羅

波羅蜜多是大神呪是

真實不虛故說般若波

羅僧揭諦菩提薩婆訶

般若波羅蜜多心經

觀自在菩薩行深般若波羅蜜多時照見五蘊皆空度一切苦厄舍

利子色不異空空不異色色即是空空即是色受想行識亦復如是

舍利子是諸法空相不生不滅不垢不淨不增不減是故空中無色

無受想行識無眼耳鼻舌身意無色聲香味觸法無眼界乃至無意

識界無無明亦無無明盡乃至無老死亦無老死盡無苦集滅道無

智亦無得以無所得故菩提薩埵依般若波羅蜜多故心無罣礙無

罣礙故無有恐怖遠離顛倒夢想究竟涅槃三世諸佛依般若波羅

蜜多故得阿耨多羅三藐三菩提故知般若波羅蜜多是大神呪是

大明呪是無上呪是無等等呪能除一切苦真實不虛故說般若波

羅蜜多呪即說呪曰揭諦揭諦波羅揭諦波羅僧揭諦菩提薩婆訶

歲次己亥佛喜時吉 地球禪者南玥 合十

捌 — 魏碑

般若波羅蜜多心經

無眼耳鼻舌身意；

There are no eyes, ears, nose,
tongue, body or awareness.

無眼耳鼻舌身意

無眼耳鼻舌身意

沒有眼、耳、鼻、舌、身、意等
六根作用的主體。

蘊皆空度一切苦厄舍利子色不

復如是舍利子是諸法空相不生

行識無眼耳鼻舌身意無色聲香

盡乃至無老死亦無老死盡無苦

若波羅蜜多故心無罣礙無罣礙

依般若波羅蜜多故得阿耨多羅

明咒是無上咒是無等等咒能除

曰揭諦揭諦波羅揭諦波羅僧揭

次丙申佛憙時吉地球禪者南玥 合十

般若波羅蜜多心經

觀自在菩薩行深般若波羅蜜多時照見五蘊皆空度一切苦厄舍利子色不異空
空不異色色即是空空即是色受想行識亦復如是舍利子是諸法空相不生不滅
不垢不淨不增不減是故空中無色無受想行識無眼耳鼻舌身意無色聲香味觸
法無眼界乃至無意識界無無明亦無無明盡乃至無老死亦無老死盡無苦集滅
道無智亦無得以無所得故菩提薩埵依般若波羅蜜多故心無罣礙無罣礙故無
有恐怖遠離顛倒夢想究竟涅槃三世諸佛依般若波羅蜜多故得阿耨多羅三藐
三菩提故知般若波羅蜜多是大神咒是大明咒是無上咒是無等等咒能除一切
苦真實不虛故說般若波羅蜜多咒即說咒曰揭諦揭諦波羅揭諦波羅僧揭諦菩
提薩婆訶

歲次丙申佛誕時吉地球禪者南玥䧹合十

般若波羅蜜多心經

時照見五蘊皆空度一
空空即是色受想行識
垢不淨不增不減是故
色聲香味觸法無眼
老死亦無老死盡無苦

依般若波羅蜜多故心

究竟涅槃三世諸佛依

故知般若波羅蜜多是

除一切苦真實不虛故

羅揭諦波羅僧揭諦菩

般若波羅蜜多心經

觀自在菩薩行深般若波羅蜜多時照見五蘊皆空度一切苦厄舍

利子色不異空空不異色色即是空空即是色受想行識亦復如是

舍利子是諸法空相不生不滅不垢不淨不增不減是故空中無色

無受想行識無眼耳鼻舌身意無色聲香味觸法無眼界乃至無意

識界無無明亦無無明盡乃至無老死亦無老死盡無苦集滅道無

智亦無得以無所得故菩提薩埵依般若波羅蜜多故心無罣礙無

罣礙故無有恐怖遠離顛倒夢想究竟涅槃三世諸佛依般若波羅

蜜多故得阿耨多羅三藐三菩提故知般若波羅蜜多是大神咒是

大明咒是無上咒是無等等咒能除一切苦真實不虛故說般若波

羅蜜多咒即說咒曰揭諦揭諦波羅揭諦波羅僧揭諦菩提薩婆訶

歲次庚子佛喜時吉　地球禪者南玥　合十

般若波羅蜜多心經

無眼界，
乃至無意識界；

There is no realm for the sense of eyes or other senses,
nor even a realm of awareness.

無眼界

乃至無意識界

沒有眼界，

乃至沒有意識界等現象本質；

五蘊皆空度一切苦厄

是色受想行識亦復如

不增不減是故空中無

味觸法等眼界乃至意

無老死盡無苦集滅道

波羅蜜多故心無罣礙

槃三世諸佛依般若波

若波羅蜜多是大神呪

苦真實不虛故說般若

波羅僧揭諦菩提薩婆

般若波羅蜜多心經

觀自在菩薩行深般若波羅蜜多時照見五蘊皆空度一切苦厄舍
利子色不異空空不異色色即是空空即是色受想行識亦復如是
舍利子是諸法空相不生不滅不垢不淨不增不減是故空中無色
無受想行識無眼耳鼻舌身意無色聲香味觸法無眼界乃至無意
識界無無明亦無無明盡乃至無老死亦無老死盡無苦集滅道無
智亦無得以無所得故菩提薩埵依般若波羅蜜多故心無罣礙無
罣礙故無有恐怖遠離顛倒夢想究竟涅槃三世諸佛依般若波羅
蜜多故得阿耨多羅三藐三菩提故知般若波羅蜜多是大神呪是
大明呪是無上呪是無等等呪能除一切苦真實不虛故說般若波
羅蜜多呪即說呪曰揭諦揭諦波羅揭諦波羅僧揭諦菩提薩婆訶

歲次己亥佛喜時吉　地球禪者南玥　合十

般若波羅蜜多心經

無無明，亦無無明盡，
乃至無老死，亦無老死盡；

There is no unawareness nor cessation of unawareness.
Also no senility or death; no cessation of senility or of death.

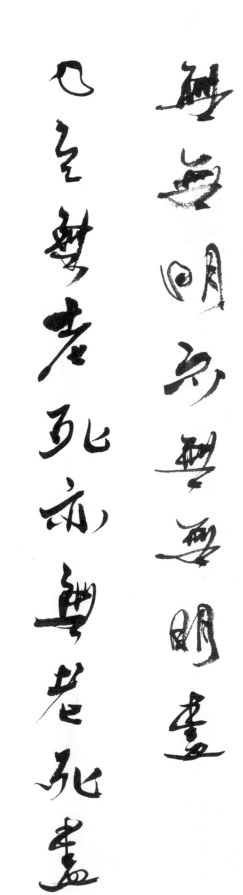

沒有無明，也沒有無明的滅盡；

乃至沒有老死，也沒有老死的滅盡；

蘊皆空度一切苦厄舍

色受想行識亦復如是

增不減是故空中無色

腦法無眼界乃至

老死盡無苦集滅道無

羅蜜多故心無罣礙無
三世諸佛依般若波羅
波羅蜜多是大神咒是
真實不虛故說般若波
羅僧揭諦菩提薩婆訶

般若波羅蜜多心經

觀自在菩薩行深般若波羅蜜多時照見五蘊皆空度一切苦厄舍利子色不異空空不異色色即是色受想行識亦復如是舍利子是諸法空相不生不滅不垢不淨不增不減是故空中無色無受想行識無眼耳鼻舌身意無色聲香味觸法無眼界乃至無意識界無無明亦無無明盡乃至無老死亦無老死盡無苦集滅道無智亦無得以無所得故菩提薩埵依般若波羅蜜多故心無罣礙無罣礙故無有恐怖遠離顛倒夢想究竟涅槃三世諸佛依般若波羅蜜多故得阿耨多羅三藐三菩提故知般若波羅蜜多是大神咒是大明咒是無上咒是無等等咒能除一切苦真實不虛故說般若波羅蜜多咒即說咒曰揭諦揭諦波羅揭諦波羅僧揭諦菩提薩婆訶

歲次己亥仲春鳩占玟球禪者南玥　合十

般若波羅蜜多心經

無苦集滅道，無智亦無得。

There is no suffering, no cause of suffering,
no cessation of suffering, no cessation of suffering path.
There is no wisdom and no achievement.

無苦集滅道，無智亦無得。

無苦集滅道

無智亦無得

沒有苦、沒有苦的集聚原因、

沒有苦的滅盡、也沒有滅除痛苦的實踐之道。

因此，沒有能知的智慧，也沒有所能得悟的對象。

度一切苦厄。舍利子，色不異空，空不異色，色即是空，空即是色，受想行識，亦復如是。舍利子，是諸法空相，不生不滅，不垢不淨，不增不減。是故空中無色，無受想行識，無眼耳鼻舌身意，無色聲香味觸法，無眼界，乃至無意識界，無無明，亦無無明盡，乃至無老死，亦無老死盡，無苦集滅道。

般密多故心無罣礙無罣

三世佛依般若波羅

波羅密多是大神咒

多實不虛故說般若

礙故無有恐怖揭薩婆訶

般若波羅蜜多心經

觀自在菩薩行深般若波羅蜜多時照見五蘊皆空度一切苦厄舍利子色不異空空不異色色即是空空即是色受想行識亦復如是舍利子是諸法空相不生不滅不垢不淨不增不減是故空中無色無受想行識無眼耳鼻舌身意無色聲香味觸法無眼界乃至無意識界無無明亦無無明盡乃至無老死亦無老死盡無苦集滅道無智亦無得以無所得故菩提薩埵依般若波羅蜜多故心無罣礙無罣礙故無有恐怖遠離顛倒夢想究竟涅槃三世諸佛依般若波羅蜜多故得阿耨多羅三藐三菩提故知般若波羅蜜多是大神咒是大明咒是無上咒是無等等咒能除一切苦真實不虛故說般若波羅蜜多咒即說咒曰揭諦揭諦波羅揭諦波羅僧揭諦菩提薩婆訶

庚子年佛誕日書 地碳祥考南玥 合十

章草心經 90X180cm 2020

般若波羅蜜多心經

以無所得故，菩提薩埵
依般若波羅蜜多故，

Because there is no achievement.
Bodhisattva, transcending perfect wisdom,

以無所得故菩提薩埵

依般若波羅蜜多故

因為沒有任何所得的緣故，

菩提薩埵依著智慧圓滿到達彼岸的作用，

般若波羅蜜多心經

觀自在菩薩行深般若波羅蜜多時照見五蘊皆空度一切苦厄舍利子色不異空空不異色色即是色受想行識亦復如是舍利子是諸法空相不生不滅不垢不淨不增不減是故空中無色無受想行識無眼耳鼻舌身意無色聲香味觸法無眼界乃至無意識界無無明亦無無明盡乃至無老死亦無老死盡無苦集滅道無智亦無得以無所得故菩提薩埵依般若波羅蜜多故心無罣礙無罣礙故無有恐怖遠離顛倒夢想究竟涅槃三世諸佛依般若波羅蜜多故得阿耨多羅三藐三菩提故知般若波羅蜜多是大神咒是大明咒是無上咒是無等等咒能除一切苦真實不虛故說般若波羅蜜多咒即說咒曰揭諦揭諦波羅揭諦波羅僧揭諦菩提薩婆訶

歲次乙亥仲春於吉林球彈者南玥書十

無眼耳鼻舌身意無色聲香味

觸法無眼界乃至無意識

界無無明亦無無明盡乃至無老死亦

無老死盡無苦集滅道無智亦無得以

無所得故菩提薩埵依般若波羅

蜜多故心無罣礙無罣礙故無有恐怖

遠離顛倒夢想究竟涅槃三世諸

佛依般若波羅蜜多故得阿耨多羅三藐三菩提故知

般若波羅蜜多是大神咒是大明咒是無上咒是無等等咒能除一切苦

真實不虛故說般若波羅蜜多咒即說咒曰揭諦揭諦波羅揭諦波

般若波羅蜜多心經

觀自在菩薩行深般若波羅蜜多時照見五蘊皆空度一切苦厄舍利子色不異空空不異色色即是空空即是色受想行識亦復如是舍利子是諸法空相不生不滅不垢不淨不增不減是故空中無色無受想行識無眼耳鼻舌身意無色聲香味觸法無眼界乃至無意識界無無明亦無無明盡乃至無老死亦無老死盡無苦集滅道無智亦無得以無所得故菩提薩埵依般若波羅蜜多故心無罣礙無罣礙故無有恐怖遠離顛倒夢想究竟涅槃三世諸佛依般若波羅蜜多故得阿耨多羅三藐三菩提故知般若波羅蜜多是大神咒是大明咒是無上咒是無等等咒能除一切苦真實不虛故說般若波羅蜜多咒即說咒曰揭諦揭諦波羅揭諦波羅僧揭諦菩提薩婆訶

歲次庚子八月吟生沙鷗鄭存琦書

拾肆—大草

心無罣礙；
無罣礙故，無有恐怖，

is not mind-clouded; mind unclouded,
is liberated from existence and fear;

無罣礙故，

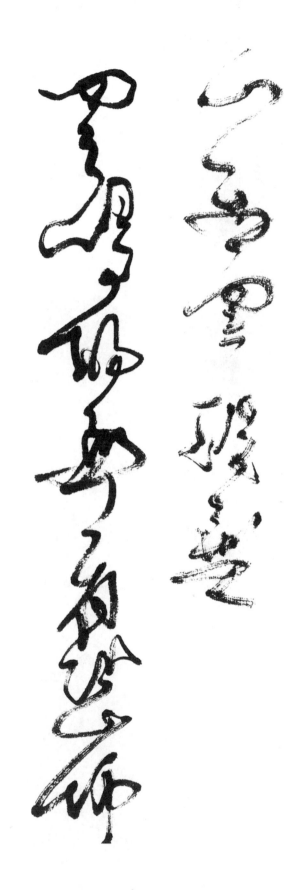

內心沒有任何的罣礙，

因為沒有任何罣礙的緣故，所以也沒有任何的恐懼怖畏，

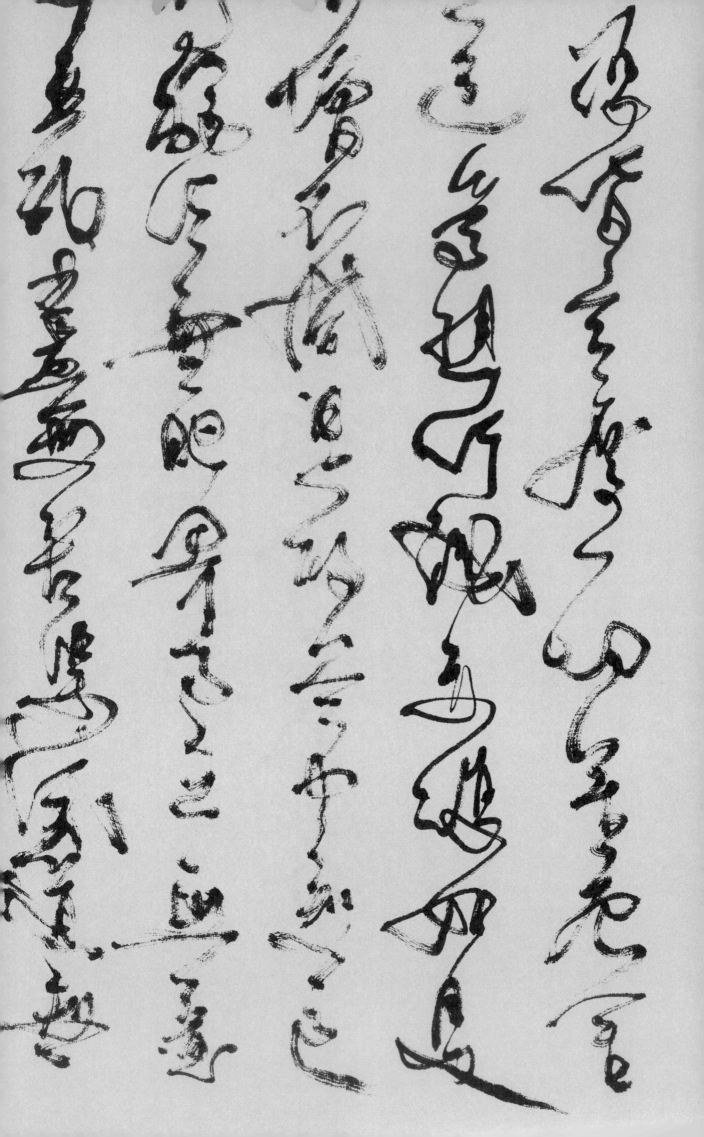

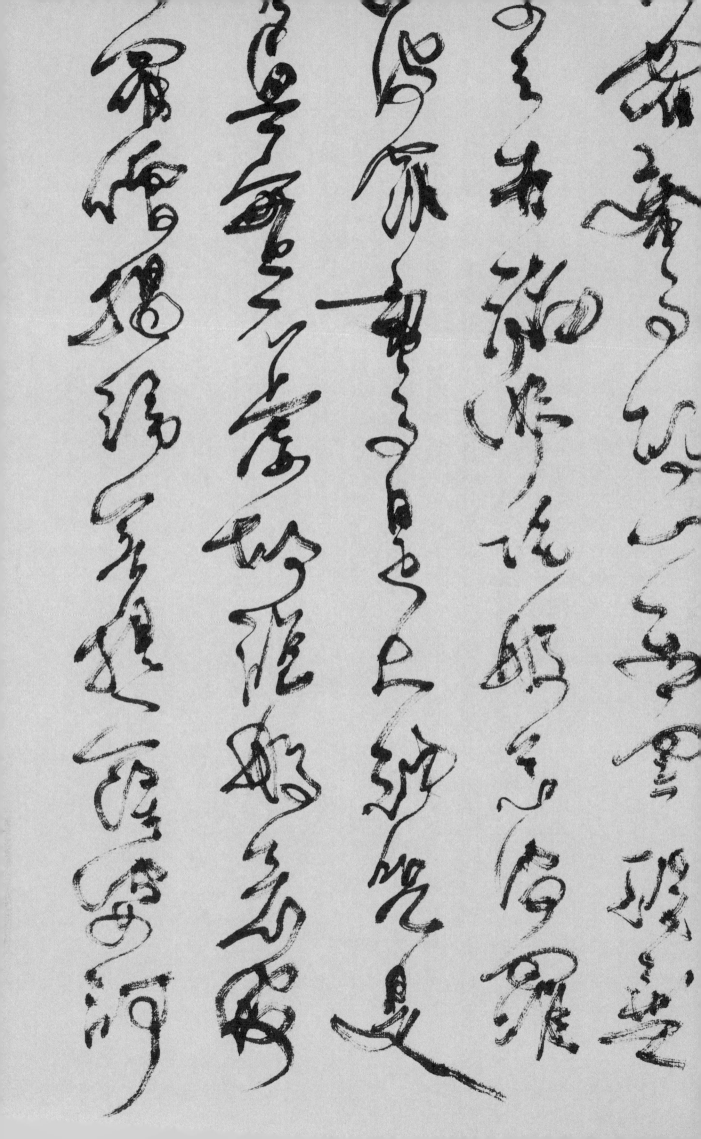

般若波羅蜜多心經

觀自在菩薩，行深般若波羅蜜多時，照見五蘊皆空，度一切苦厄。舍利子，色不異空，空不異色，色即是空，空即是色，受想行識，亦復如是。舍利子，是諸法空相，不生不滅，不垢不淨，不增不減。是故空中無色，無受想行識，無眼耳鼻舌身意，無色聲香味觸法，無眼界，乃至無意識界。無無明，亦無無明盡，乃至無老死，亦無老死盡。無苦集滅道，無智亦無得。以無所得故，菩提薩埵，依般若波羅蜜多故，心無罣礙，無罣礙故，無有恐怖，遠離顛倒夢想，究竟涅槃。三世諸佛，依般若波羅蜜多故，得阿耨多羅三藐三菩提。故知般若波羅蜜多，是大神咒，是大明咒，是無上咒，是無等等咒，能除一切苦，真實不虛。故說般若波羅蜜多咒，即說咒曰：揭諦揭諦，波羅揭諦，波羅僧揭諦，菩提薩婆訶。

般若波羅蜜多心經

遠離顛倒夢想，
究竟涅槃。

free of confusion, attains complete,
high Nirvana.

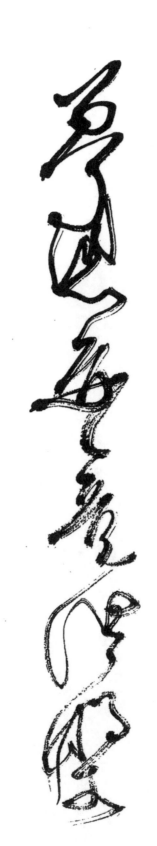

遠離超越了一切虛幻不實的顛倒夢想，

而證入圓滿究竟的涅槃境界。

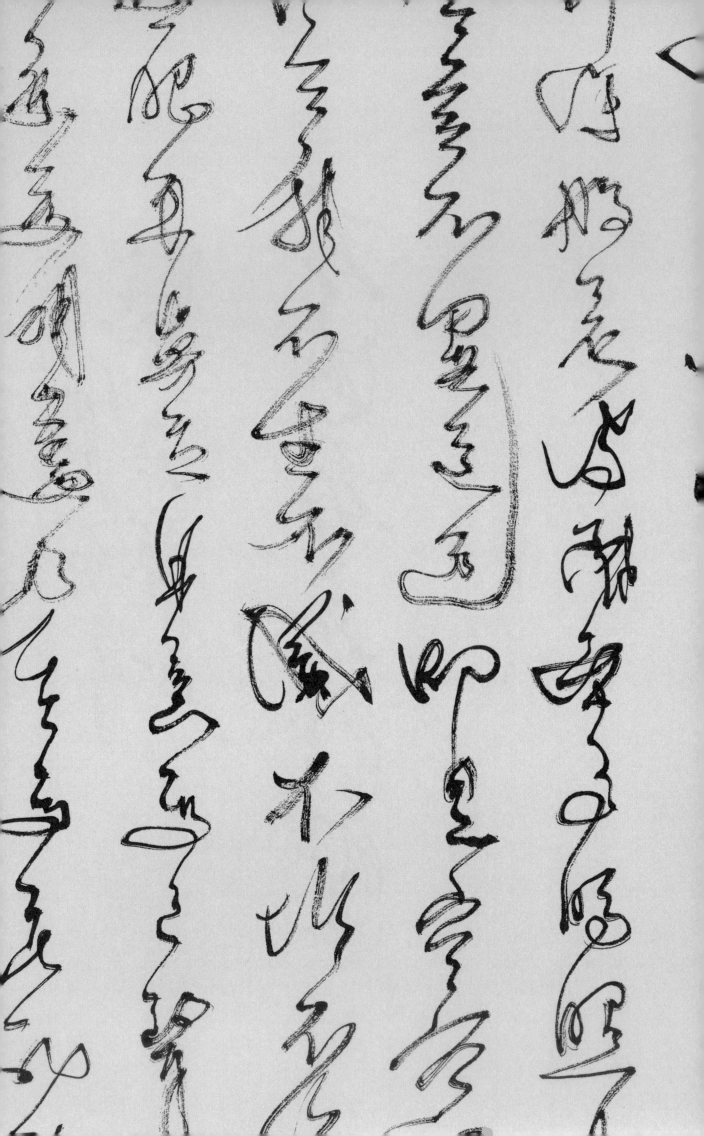

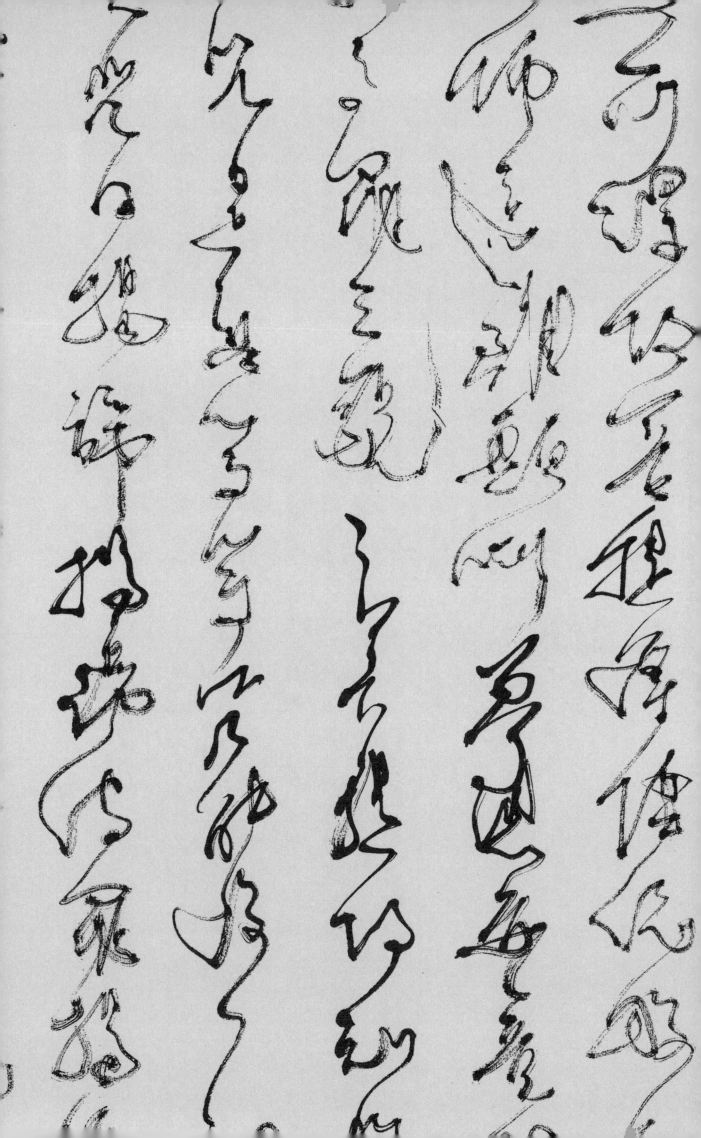

般若波羅蜜多心經

三世諸佛，
依般若波羅蜜多故，

All Buddhas, past, present, and future, transcend
perfect wisdom and are supremely,

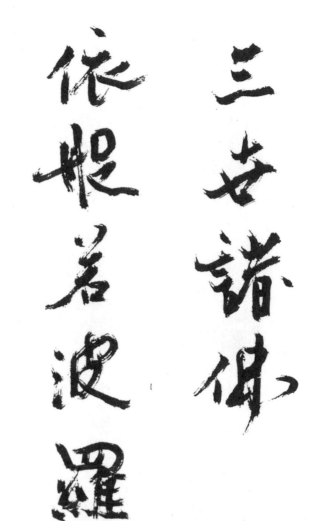

三世諸佛　依般若波羅蜜多故

而過去、現在、未來的三世諸佛，

依於智慧圓滿到達彼岸的作用，

般若波羅蜜多心經

觀自在菩薩行深般若波羅蜜多時照見五蘊皆空度一切苦厄舍
利子色不異空空不異色色即是空空即是色受想行識亦復如是
舍利子是諸法空相不生不滅不垢不淨不增不減是故空中無色
無受想行識無眼耳鼻舌身意無色聲香味觸法無眼界乃至無意
識界無無明亦無無明盡乃至無老死亦無老死盡無苦集滅道無
智亦無得以無所得故菩提薩埵依般若波羅蜜多故心無罣礙無
罣礙故無有恐怖遠離顛倒夢想究竟涅槃三世諸佛依般若波羅
蜜多故得阿耨多羅三藐三菩提故知般若波羅蜜多是大神咒是
大明咒是無上咒是無等等咒能除一切苦真實不虛故說般若波
羅蜜多咒即說咒曰揭諦揭諦波羅揭諦波羅僧揭諦菩提薩婆訶

歲次庚子佛誕節書 地球禪者洪啟嵩 竹筆合十

得阿耨多羅三藐三菩提。

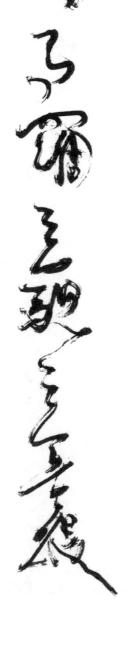

得證了究竟無上平等圓滿的正等正覺。

completely and
perfectly
enlightened.

般若波羅蜜多心經

觀自在菩薩，行深般若波羅蜜多時，照見五蘊皆空，度一切苦厄。舍利子，色不異空，空不異色，色即是空，空即是色，受想行識，亦復如是。舍利子，是諸法空相，不生不滅，不垢不淨，不增不減。是故空中無色，無受想行識，無眼耳鼻舌身意，無色聲香味觸法，無眼界，乃至無意識界，無無明，亦無無明盡，乃至無老死，亦無老死盡，無苦集滅道，無智亦無得。以無所得故，菩提薩埵，依般若波羅蜜多故，心無罣礙，無罣礙故，無有恐怖，遠離顛倒夢想，究竟涅槃。三世諸佛，依般若波羅蜜多故，得阿耨多羅三藐三菩提。故知般若波羅蜜多，是大神咒，是大明咒，是無上咒，是無等等咒，能除一切苦，真實不虛。故說般若波羅蜜多咒，即說咒曰：揭諦揭諦，波羅揭諦，波羅僧揭諦，菩提薩婆訶。

拾柒 ── 梵文悉曇體

ㅂㅎ ㅂ ㅣ ㅂ ㅕ ㅈ ㄸ ㄷ ㅂ ㅈ ㅎ

故知般若波羅蜜多，是大神咒，
是大明咒，是無上咒，是無等等咒，
能除一切苦，真實不虛。

So prajñāpāramitā, the insight of emptiness,
is the great holy verse, the wisdom of enlightenment,
unequalled and incomparable. It eliminates suffering.
This is true and not false.

所以，應當了知：智慧圓滿到達彼岸的般若波羅蜜多，
是偉大神妙的咒語、是大智慧的咒語，
是無上的咒語、是超越一切無可比擬的咒語；

般若波羅蜜多心經

梵文悉曇體心經　90X180cm　2022

拾捌 — 梵文天城體

प्रज्ञापारमिताहृदयसूत्रं

故說般若波羅蜜多咒，

即說咒曰：

So, we speak aloud and recite the Prajñāpāramitā:

प्रज्ञापारमिताया मुक्तोमन्त्रो। तद्यथा

所以，宣說般若波羅蜜多咒，

即是宣說咒語為：

ः । न चक्षुर्धातुर्यावन्न

त्रन्न मनोधातु । न वितु नविद्या

ने यावन्न जरामरणं न

निरोधमार्ग । न ज्ञानं न प्राप्ति ।

रमितामाश्रृत्य

नाशितत्वादत्रस्तो

। त्र्यध्वव्यवस्थिताः सर्वबुद्धाः

क्संबोधिमभिसंबुद्धाः ।

मन्त्रो महाविद्यामन्त्रो

खप्रशमनः । सत्यममिथ्यत्वात् ।

न रूपशब्दगन्धरसस्प्रष्टव्यध

मनोविज्ञानधातु । न चक्षुर्धातुय

नाविद्या नविद्याक्षयो नाविद्याक्ष

जरामरणक्षयो । न दुःखसमुद

रप्राप्तित्वः बोधिसत्त्वानां प्रज्ञा

विहरत्यचित्तावरणः । चित्ताव

विपर्यासातिक्रान्तो निष्ठनिर्वाण

प्रज्ञापारमितामाश्रृत्यानुत्तरां स

तस्माज्ज्ञातव्यं प्रज्ञापारमिताम

नुत्तरमन्त्रो समसममन्त्रो सर्व

प्रज्ञापारमिताहृदयसूत्रं

梵文天城體般若波羅蜜多心經

आर्यावलोकितेश्वर बोधिसत्त्वो गम्भीरं प्रज्ञपारमितायां चर्यां
चरमाणो व्यवलोकयति स्म पंचस्कन्धा । स्तश्च
स्वभावाःशून्यंपश्यति स्म । इह शारिपुत्र रूपंशून्यता
शून्यतैवरूपं । रूपान्न पृथक् शून्यता । शून्यताया न पृथग्रूपं ।
यद्रूपं सा शून्यता । या शून्यता तद्रूपं । एवमेव
वेदनासंज्ञासंस्कारविज्ञानानि । इह शारिपुत्र सर्वधर्माः
शून्यतालक्षणा अनुत्पन्ना अनिरुद्धा अमलाविमला नोना
नपरिपूर्णा । तस्माच्छारिपुत्र शून्यतायां न रूपं न वेदना न संज्ञा
न संस्कारो न विज्ञानं । न चक्षुःश्रोत्रघ्राणजिह्वाकायमनाङ्सि ।
न रूपशब्दगन्धरसस्प्रष्टव्यधर्माः । न चक्षुर्धतुर्यावन्न
मनोविज्ञानधातु । न चक्षुर्धतुर्यावन्न मनोधातु । न वितु नविद्या
नाविद्या नविद्याक्षयो नाविद्याक्षयो यावन्न जरामरणं न
जरामरणक्षयो । न दुःखसमुदयनिरोधमार्ग । न ज्ञानं न प्राप्ति ।
रप्राप्तित्वः बोधिसत्त्वानां प्रज्ञापारमितामाश्रृत्य
विहरत्यचित्तावरणः । चित्तावरणनाशित्वादत्रस्तो
विपर्यासातिक्रान्तो निष्ठनिर्वाणः । त्र्यध्वव्यवस्थिताः सर्वबुद्धाः
प्रज्ञापारमितामाश्रृत्यानुत्तरां सम्यक्संबोधिमभिसंबुद्धाः ।
तस्माज्ज्ञातव्यं प्रज्ञापारमितामहामन्त्रो महाविद्यामन्त्रो
नुत्तरमन्त्रो समसममन्त्रो सर्वदुःखप्रशमनः । सत्यममिथ्यत्वात् ।
प्रज्ञापारमिताया मुक्तोमन्त्रो । तद्यथा गते गते पारगते पारसंगते
बोधि स्वाहा ।

The Heart Sutra

there is no substance, feeling,
thinking. willing. or awareness.
There are no eyes. ears, nose, tongue,
body or awareness. There is no
substance, sound, smell, taste, feeling
of touching, or thought. There is no
realm for the sense of eyes or other
senses. nor even a realm of awareness.
There is no unawareness nor cessation
of unawareness. Also no senility or
death; no cessation of senility or of
death. There is no suffering, no cause
of suffering, no cessation of
suffering, no cessation of suffering
path. There is no wisdom and no
achievement. Because there is no
achievement.

Bodhisattva, transcending perfect
wisdom. is not mind-clouded; mind
unclouded. is liberated from existence
and fear; free of confusion, attains
complete, high Nirvana. All Buddhas,
past, present and future, transcend
perfect wisdom and are supremely.

The Heart Sutra

般若波羅蜜多心經

This sutra is the heart of great
wisdom which transcends everything
The freeness-of-vision Bodhisattva
enlightens all and saw through the
five skandhas which were empty,
while living the complete
transcendental wisdom. And. so, was
beyond suffering.

Listen, Sariputra!
Substance is not different from
emptiness; emptiness is not different
from substance. And substance is the
same as emptiness; emptiness is the
same as substance. Feeling,
thinking, willing, awareness are also
like this: empty.

Listen, Sariputra!
All are empty; non-beginning.
non-ending, non-impurity.
non-purity. non-increasing,
non-decreasing. So, in emptiness.

英文心經　屏條一　90X180cm 2020

completely and perfectly enlightened.

So Prajñāpāramitā, the insight of
emptiness, is the great holy verse, the
wisdom of enlightenment, unequalled
and incomparable. It eliminates
suffering. This is true and not false.

So, we speak aloud and recite the
Prajñāpāramitā:
Gate Gate Pāra-gate pāra-sam gate
Bodhi svāhā
Gone, gone, gone beyond.
All things to the other shore.
Gone completely beyond all, to the other
shore.
Enlightening wisdom. All perfect.

Hung Chi Sung

2020 june

般若波羅密多心經

般若波羅蜜多心經

觀自在菩薩行深般若波羅蜜多時照見五蘊皆空度一切苦厄舍利子色不異空空不異色色即是空空即是色受想行識亦復如是舍利子是諸法空相不生不滅不垢不淨不增不減是故空中無色無受想行識無眼耳鼻舌身意無色聲香味觸法無眼界乃至無意識界無無明亦無無明盡乃至無老死亦無老死盡無苦集滅道無智亦無得以無所得故菩提薩埵依般若波羅蜜多故心無罣礙無罣礙故無有恐怖遠離顛倒夢想究竟涅槃三世諸佛依般若波羅蜜多故得阿耨多羅三藐三菩提故知般若波羅蜜多是大神咒是大明咒是無上咒是無等等咒能除一切苦真實不虛故說般若波羅蜜多咒即說咒曰揭諦揭諦波羅揭諦波羅僧揭諦菩提薩婆訶

歲次庚子佛誕廿六 北球禪若南玥 含十

般若波羅蜜多心經

觀自在菩薩行深般若波羅蜜多時照見五蘊皆空度一切苦厄舍
利子色不異空空不異色色即是空空即是色受想行識亦復如是
舍利子是諸法空相不生不滅不垢不淨不增不減是故空中無色
無受想行識無眼耳鼻舌身意無色聲香味觸法無眼界乃至無意
識界無無明亦無無明盡乃至無老死亦無老死盡無苦集滅道無
智亦無得以無所得故菩提薩埵依般若波羅蜜多故心無罣礙無
罣礙故無有恐怖遠離顛倒夢想究竟涅槃三世諸佛依般若波羅
蜜多故得阿耨多羅三藐三菩提故知般若波羅蜜多是大神咒是
大明咒是無上咒是無等等咒能除一切苦真實不虛故說般若波
羅蜜多咒即說咒曰揭諦揭諦波羅揭諦波羅僧揭諦菩提薩婆訶

歲次庚子佛喜時吉地球禪者南玥 合十

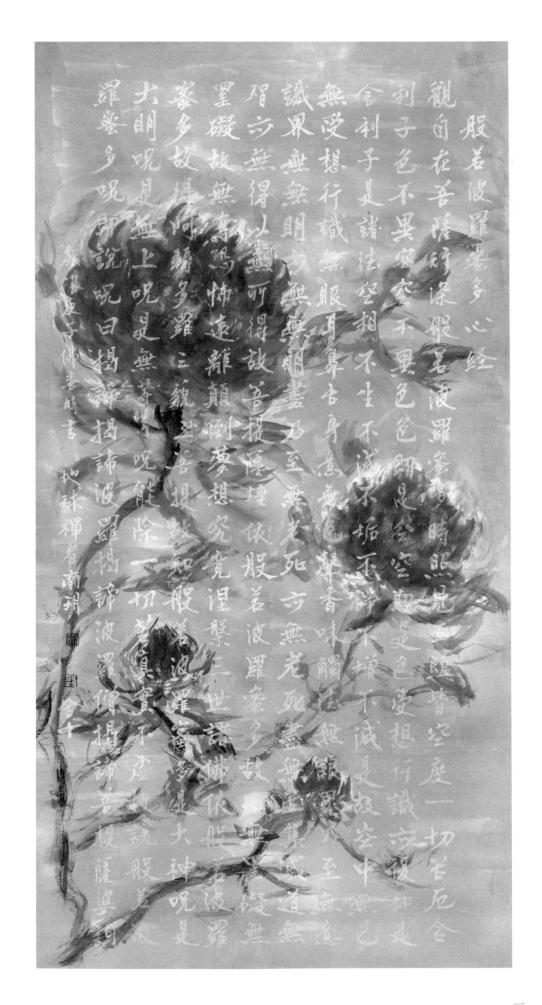

般若波羅蜜多心經

揭諦揭諦
波羅揭諦 波羅僧揭諦
菩提薩婆訶

揭諦揭諦，波羅揭諦，
波羅僧揭諦，菩提薩婆訶。

去吧！去吧！到彼岸去吧！
完全到達彼岸去吧！
覺悟吧！謹願成就！

Gate Gate Gone, gone, gone beyond. Pāra-gate
All things to the other shore, Pāra-saṃgate
Gone completely beyond all, to the other shore.
Bodhi Svāhā
Enlightening wisdom. All perfect.

洪啟嵩禪師　覺性藝術年譜

「畫會活得比我久，而每一幅畫，都彰顯著自己的願力與生命，期待他們能善助人類演化，成為最重要的覺性藝術資產。」——洪啟嵩

洪啟嵩禪師，藝術筆名南玥，一位大悲入世的菩薩行者，集禪學、藝術、著述為一身之大家，被譽為「廿一世紀的米開朗基羅」、「當代空海」。

年幼目睹工廠爆炸現場及親人逝世，感受生死無常，十歲起參學各派禪法，尋求生命昇華超越之道。二十歲開始教授禪定，海內外從學者無數，畢生致力推展人類普遍之覺性運動，共創覺性地球。其一生修持、講學、著述不輟，足跡遍佈全球。除應邀於台灣政府機關及大學、企業講學，並應邀至美國哈佛大學、麻省理工學院、俄亥俄大學、中國北京、人民、清華大學、上海師範、復旦大學等世界知名學府演講。並於印度菩提伽耶、美國佛教會、大同雲岡石窟、廣東南華寺、嵩山少林寺等地，講學及主持禪七。

一九九五年開始進行書法、繪畫、雕塑、金石等藝術創作。二〇一二年於台北漢字文化節開幕式，在台北車站大廳單手持重二十公斤大毛筆，揮毫寫下 27x38 公尺的巨龍漢字，兩岸媒體熱烈報導。二〇一三年因雲岡石窟因緣而深研魏碑，於二〇一八年著成《魏碑典》，二〇一七年以大篆書寫老子《道德經》全文五千餘字，而深入篆體、金文、甲骨文等各種古文字。

二〇一八年完成人類史上最巨畫作—世紀大佛，祈願和解人心、和平地球。歷時十七年完成全畫，於台灣高雄首展，五日突破十萬人次參觀。

「人生百年幻身，畫留千年演法」，洪啟嵩禪師以開啟人類心靈智慧、慈悲、覺悟，創新文化與人類新文明的「覺性藝術」，祈願守護人類昇華邁向慈悲與智慧的演化之路！

殊榮

一九九〇年　獲台灣行政院文建會金鼎獎，為佛教界首獲此殊榮。

二〇〇九年　獲舊金山市政府頒發榮譽狀。

二〇一〇年　獲不丹皇家政府頒發榮譽狀。

二〇一三年　獲聘為世界文化遺產雲岡石窟首席顧問，二〇一七年獲成立個展專館殊榮。

二〇一九年　畫作「世紀大佛」（the Great Buddha）創金氏世界紀錄世界最大畫作。

二〇二〇年　獲諾貝爾和平獎提名。

洪啟嵩禪師—覺性藝術大事記

一九九五年　開始進行繪畫、雕塑、金石等藝術創作。

二〇〇一年　感於巴米揚大佛被毀，發願一個人完成人類史上最巨畫作—世紀大佛（168.76x71.62公尺）。

二〇〇六年　進行「萬佛計劃」，書寫單一字徑達一點五公尺的大佛字，至二〇一八年已完成千六百幅。

二〇〇七年　恭繪五公尺千手觀音，為全球禽流感等疫疾祈福。

二〇〇八年　所繪之五公尺巨幅成道佛，被懸掛於佛陀成道聖地—印度菩提伽耶正覺大塔之阿育王山門，為史上首獲此殊榮者。

二〇一〇年　五月於美國舊金山南海藝術中心舉辦個展〈幸福觀音展〉。

二〇一一年
繪本《送你一首渡河的歌——心經》出版，蟬聯暢銷書排行榜，並在德國法蘭克福書展發表。
首創於浙江龍泉青瓷繪禪畫，開啟龍泉青瓷嶄新里程碑。
應邀至中國北京大學書法藝術研究所演講。
於中國雲岡石窟揮毫寫大佛字(13x25公尺)、心經(100x3公尺)，及雲岡大佛寫真(13x25公尺)。
完成世界最大忿怒蓮師多傑佐勒畫像(10x5公尺)。

二〇一二年
三月應台北第八屆漢字文化節之邀，於台北火車站揮毫書寫大龍字(38x27公尺)，創下手持毛筆書寫巨型漢字世界記錄。
七月南玥美術館成立。
七月《滿願觀音》大畫冊出版，為亞洲最大尺寸書籍，以藝術覺悟人心。
十月應邀參加西湖兩岸名家展。

二〇一三年
九月於世界文化遺產雲岡石窟，舉辦「月下雲岡三千年」晚宴，二百位企業界及文化界地球菁英共與盛會，開創兩岸文化新視野。
所書之魏碑《心經》及《月下雲岡記》於雲岡石窟刻石立碑。
以雲岡石窟因緣，開始書寫魏碑書法，造〈新魏碑賦〉。

二〇一四年
十二月應邀至大同市魏碑書法展進行主題演講，提出「天下魏碑出大同」觀點，為魏碑文化起源做了明確的歷史定位。

二〇一五年
二月出版《手寫心經》，遠流出版。
三月日本經營之聖稻盛和夫訪台，以魏碑書法題贈稻盛先生，題名對聯「稻實天下盛 和哲大丈夫」。
母親節於台北車站展出大魏碑心經(5x10公尺)，單一字徑達六十公分，宛如壯觀的摩崖石刻出現在台北車站。
九月於雲岡博物館舉辦魏碑書法展，其中作品「天下魏碑出大同」，單一字徑達二公尺。

二〇一六年

九月於「世界陶瓷之都」德化，進行白瓷藝術彩繪，為中華傳統德化白瓷開啟新頁。

九月「世紀大佛·白描現身」於高雄展覽館展出。

十一月繪宇宙蓮師八變（共九幅，每幅 2.4x1.2 公尺），象徵蓮花生大士在宇宙時代的創新意義。

二〇一七年

一月應邀至福建德化陶瓷博物館為陶瓷藝術家演講「天下之大方·人間心器」。

二月於佛陀成道地印度菩提伽耶刻石立碑——所題之「菩提伽耶覺性地球記」（刻文：魏碑及梵文），為宋代之後首次立於此地之漢文刻碑。

五月應台灣鐵路管理局邀請彩繪觀音列車，舉辦「觀音環台·幸福列車」活動，並於全台七大車站舉行觀音畫展，為台灣祈福。

端午節應邀於花蓮日出節洄瀾灣現場揮毫長十公尺「道法自然」，為台灣祈福。

南玥覺性藝術文化基金會成立。

所繪龍王佛 (2x5 公尺) 於佛陀成道聖地印度菩提伽耶展出。

《覺華悟語—福貴牡丹二十四品》畫冊出版。

應台開集團新埔道教文化園區邀請，以大篆書法書寫老子《道德經》全文。

九月獲雲岡石窟成立個展專館之殊榮。

二〇一八年

三月應台開集團花蓮「大佛賜福節」邀請，於花蓮展出雲岡大佛寫真 (13x25 公尺)，為花蓮震災祈福。

五月完成人類史上最大畫像—世紀大佛 (168.76x71.62 公尺)，於台灣高雄首展「大佛拈花—二〇一八地球心靈文化節」，展出五天逾十萬人次參觀，獲二〇一八台灣活動卓越獎銀質獎。

七月雲岡石窟洪啟嵩禪師個展專館成立。

十月著成魏碑書法藝術《魏碑典》、《心無點墨·其墨如金》，在邁入地球時代的前夕，以魏碑書法的「合（融合）、新（創新）、普（普遍）、覺（覺悟）」的精神，作為創發更豐富圓滿地球文化的概念載體。

一三四

二〇一九年

五月為桃園龍德宮媽祖廟鐘銘，題悉曇梵字書法「四方讚」，為《金剛頂經》東、南、西、北方四方菩薩之讚誦。

六月所繪世紀大佛（the Great Buddha）創金氏世界紀錄世界最大畫作。

十月應邀至奧地利數位之都林茲數位藝術中心深空館，舉行世紀大佛數位展。

二〇二〇年

繪彌勒菩薩像，至彌勒菩薩聖地印度雞足山朝禮，為未來人間淨土祝願。

七月洪啟嵩十六體心經書法展。

九月與中華大學合辦「覺中華蘊」茶會，結合音樂、書法、茶道，宛如蘭亭序情境再現。

二〇二一年

三月為台灣百年大旱祈福，每日以書法書寫「觀音行動祈願疏文」。五月旱災抒解，又逢台灣本土疫情爆發，乃至二〇二二年俄烏戰爭爆發，因而每日不輟書寫祈願修法，至二〇二三年四月二十日已達七百六十天。

四月完成佛教最長咒語「千句大悲咒」悉曇梵字真言書法。

六月以所書魏碑書法及悉曇梵字大悲咒出品覺性文創「觀音扇」，祈願人人搧動慈悲心風。

十二月授權所書悉曇梵字、魏碑書法，印壓於茶膏，出品藥師佛茶膏、和平地球茶膏，願人人得飲諸佛大悲心茶，安康吉祥，普覺眾生。

二〇二二年

一月應邀題「和平地球」彩色書法，贈北京奧運致賀。

二月書十六體「虎」字，及甲骨文、金文、大篆、悉曇梵字等十餘體書法對聯賀年。

四月開始以毛筆書寫世界各國一百多種語文之「和平地球」，推動和平地球運動。

五月以世紀大佛星系局部圖及魏碑書法「和平地球」，授權發行和平地球藝術口罩，以藝術結合生活，祈願人人一呼一吸都是和平、和諧的氣息。

二〇二三年

一月書十六體「兔」字賀年，及甲骨文、金文、大篆、悉曇梵字等十餘體書法對聯賀年。

四月「福貴牡丹・洪啟嵩　黃金牡丹畫展」，台中福華飯店邀展。

五月《心經書法三十體》書法藝術作品集、《宇宙的風景》畫冊出版。

ISBN 978-986-97048-2-3　NT880元

洪啟嵩覺性藝術 02

心經書法二十體
洪啟嵩禪師的心經書法

作　　者　　洪啟嵩

心經梵文校正、英譯、白話　洪啟嵩

發 行 人　　龔玲慧

美術編輯　　吳霈媜、張育甄

文字編輯　　彭婉甄、莊慕嫻

封面設計　　張育甄

出 版 者　　南玥覺性藝術文化基金會

　　　　　　聯絡處：新北市新店區民權路 88-3 號 8 樓

　　　　　　電話：(02)2219-8189

發　　行　　全佛文化事業有限公司

　　　　　　訂購專線：(02)2913-2199　傳真專線：(02)2913-3693

　　　　　　匯款帳號：3199717004240　合作金庫銀行大坪林分行

　　　　　　戶名：全佛文化事業有限公司

　　　　　　http://www.buddhall.com

行銷代理　　紅螞蟻圖書有限公司

　　　　　　台北市內湖區舊宗路二段 121 巷 19 號（紅螞蟻資訊大樓）

　　　　　　電話：(02)2795-3656　傳真：(02)2795-4100

初　　版　　二○二三年五月

定　　價　　新台幣八八○元

ISBN 978-986-97048-2-3（精裝）

版權所有・請勿翻印

國家圖書館出版品預行編目（CIP）資料

心經書法二十體：洪啟嵩禪師的心經書法／洪啟嵩
作 . -- 初版 . -- 新北市：財團法人南玥覺性藝術文化
基金會出版：全佛文化事業有限公司發行，2023.05
　面；　公分 . --（洪啟嵩覺性藝術；2）
ISBN 978-986-97048-2-3(精裝)

1.CST: 書法 2.CST: 作品集

943.5　　　　　　　　　　　　　　112006035

© Dakṣiṇa Maṇi Art Institute
　8F., No.88-3, Minquan Rd., Xindian Dist.,
　New Taipei City 231023, Taiwan
　TEL:886-2-22198189　FAX:886-2-22180728

© 2023 by Hung Chi-Sung

All rights reserved. No part of this book may be
reproduced,stored in a retrieval system, or transmitted
in any form or by any means, including electronic,
mechanical, photocopying microfilming, recording, or
otherwise. Printed in Taiwan.